U0071587

李歐納・柯倫

Leonard Koren

日本枯山水庭園的理論與美學

Gardens of Gravel and Sand

禪庭石景

作者要感謝下列人士提供建議：Pamela Burton、Peter Goodman、Ron Herman、Taishi Hirokawa、堀内Horiuchi Color誌工、Henry Kaiser、Marc P. Keane、黑沢Labo Take工工、Henry Mittwer、Takahiro Naka、Shiro Nakane、Greg Reeder、D. M. Roth、David A. Slawson、Naoko Terazaki、寺崎尚居圖繪Gretchen Mittwer與Ziggie Y. Kato。

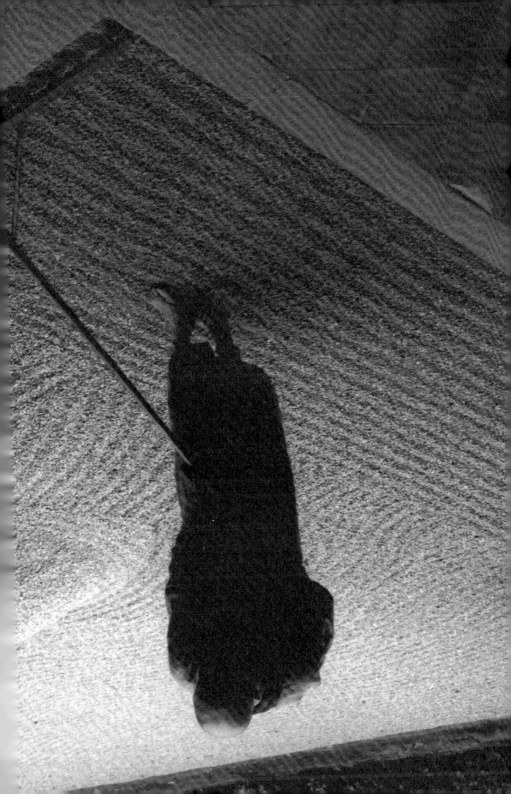

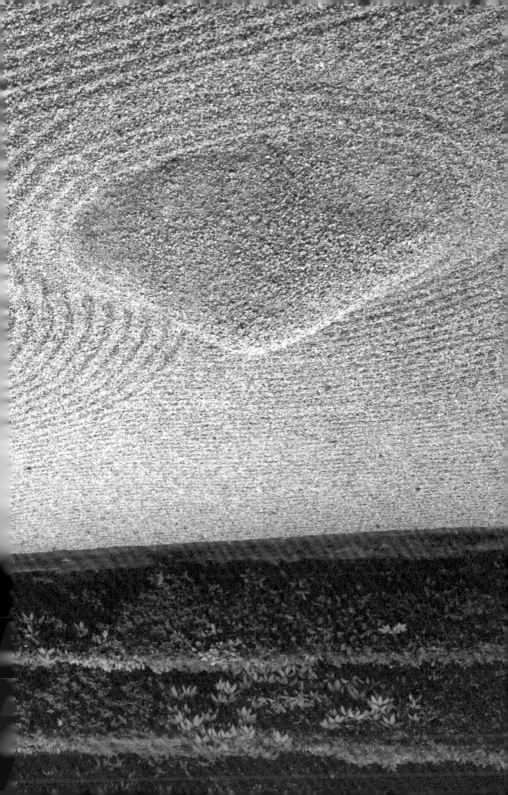

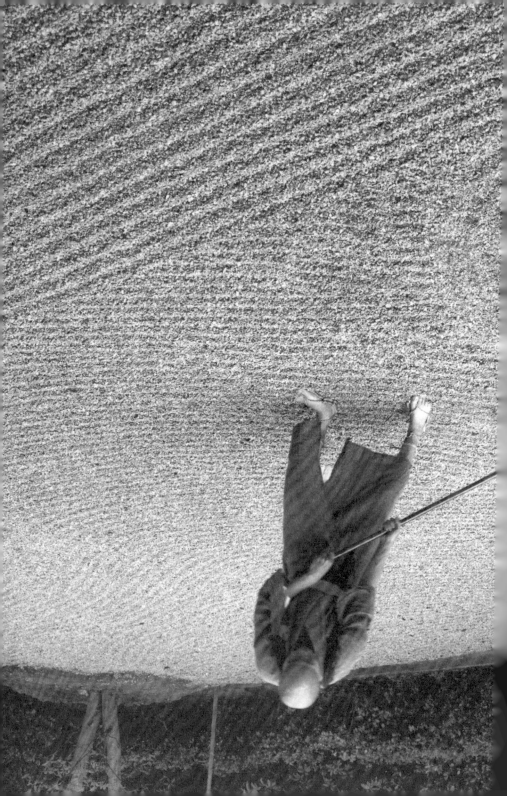

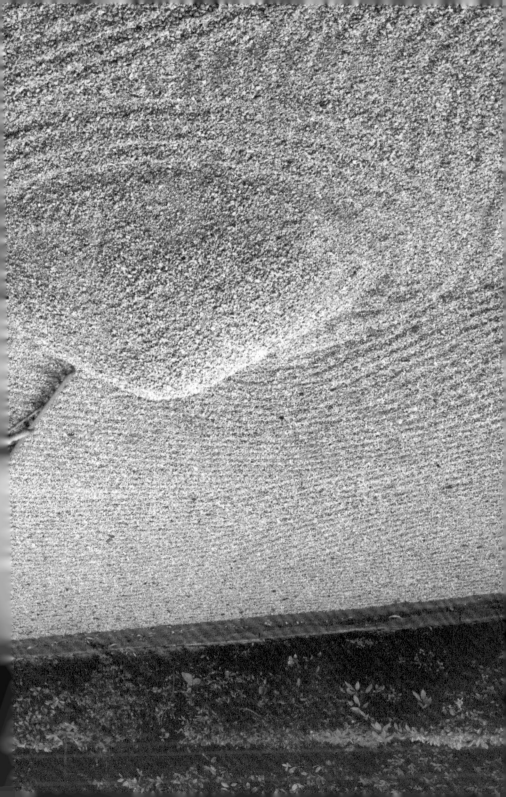

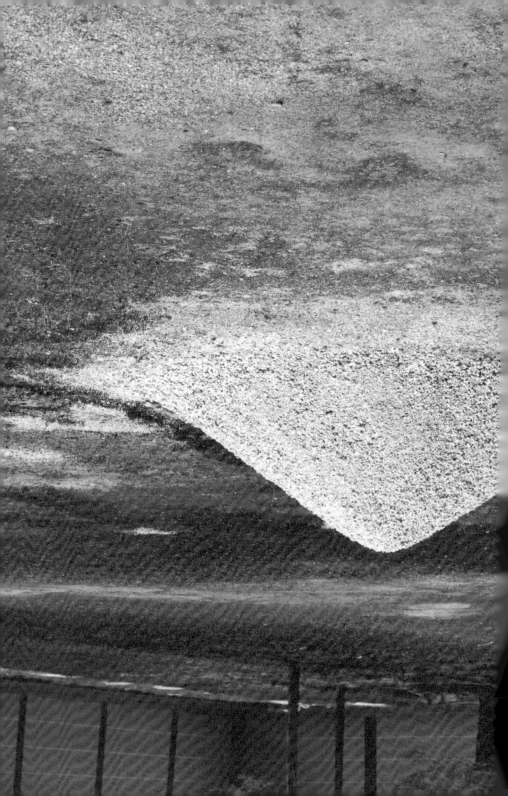

無石 No Rocks

本書收錄的照片都是一九九九年五月期間於日本京都拍攝，記錄礫石與細沙的各種配置和處理手法。[1] 其中有許多攝於正規的「枯山水」庭園，位於禪宗佛寺的院落或現今由禪寺照管的武士故居（屋敷），另一些所記錄的地點，不是非禪宗的佛寺，就是神道教神社。[2] 然而，這些照片沒有一張是作為特定場地的全面視覺記述，簡直不論指稱在哪拍的都可以，而這種地點的曖昧不明是為了避免偏離本書「礫石與沙的花園」這個主題。[3]

喬木與灌木通常緊鄰著這些礫石或細沙出現，不過本書照片拍攝時也盡量加以避免。萬物在自然裡各依本性悠然生長，而這種動勢透過植栽得以表現。[4] 相反地，礫沙園的塑造代表一種有意識的努力，刻意不讓自然隨心所欲地順其道而行。想要礫沙園保持良好狀態，需要不斷對抗自然的傾向，勤加打掃、除草、耙整、以及／或是重新造型。

最後，本書的照片連岩石也加以避免，雖然往往辦不到。岩石是許多日式庭園的「明星」亮點，在各地都以顯眼的方式擺放。它們被勤加養護，有時甚至各取了名字，「日式石園」這個滿懷愛慕的暱稱也應運而生。不過，這些備受珍視的岩石也使許多人忽略了「卑微」的礫石和細沙——或將之貶為區區背景，用來陪襯岩石這地位崇高的「要角」。[5]

嚴重低估這些無關乎岩石且/或者與之對立的視覺與概念元素，會給我們造成什麼損失？我們拋開了理想化日式園林固有的視覺意象。我們放棄了對於「深度品賞」、「極致感性」，或園林設計與構築的專精技藝的執著。我們也抹煞了歷時至少一千五百年的中式與日式園林史，雖然這段歷史幾乎從未致力探討礫石與細沙，頂多是含糊帶過。[6]

另一方面，當我們把焦點完全放在礫石與細沙上，我們就抓到了明確無疑的證據，證明人類敏銳且歷久彌堅的智慧在發揮作用。我們也直指了一種非凡、微妙且往往富於奇想的視覺詩意。把重點削減到只剩沙礫，我們也獲得了一個簡單的媒介來凸顯意想不到的觀點，那是神聖的場域、繁茂的植被和奇岩異石絕對無法企及的。

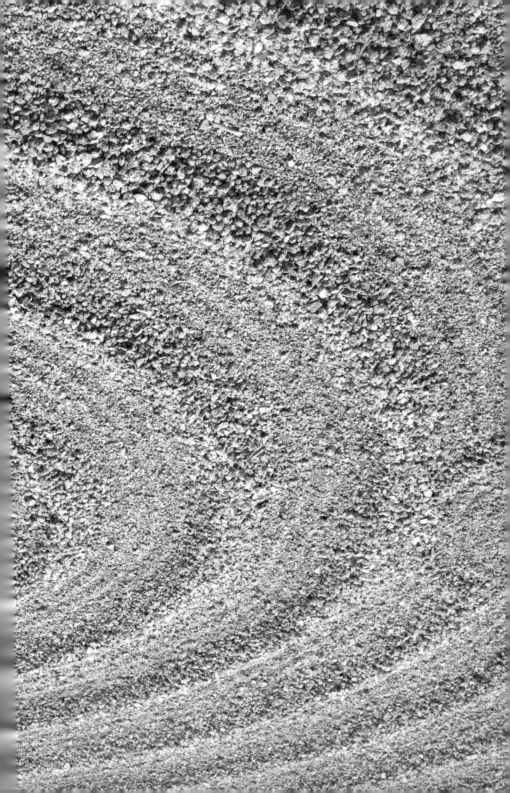

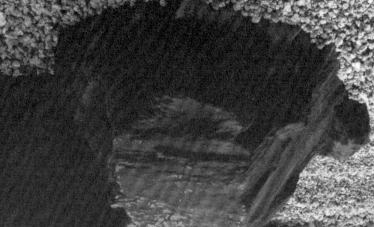

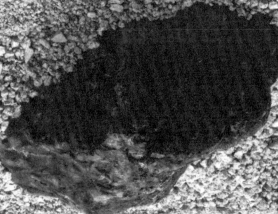

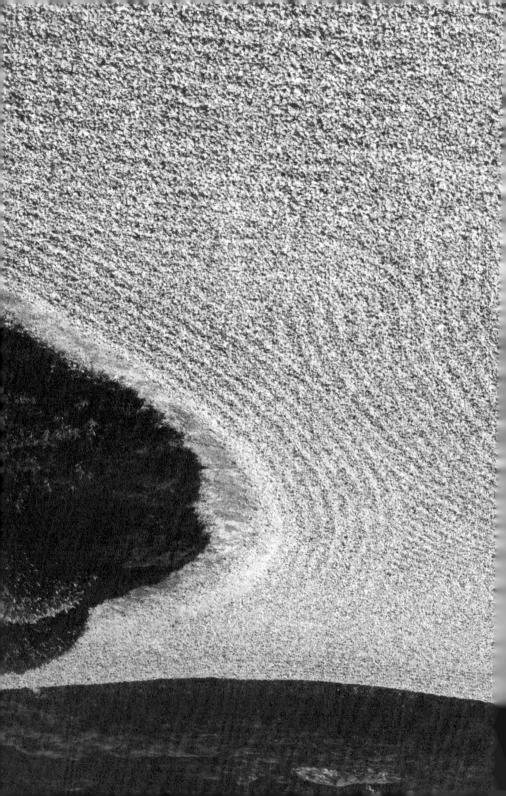

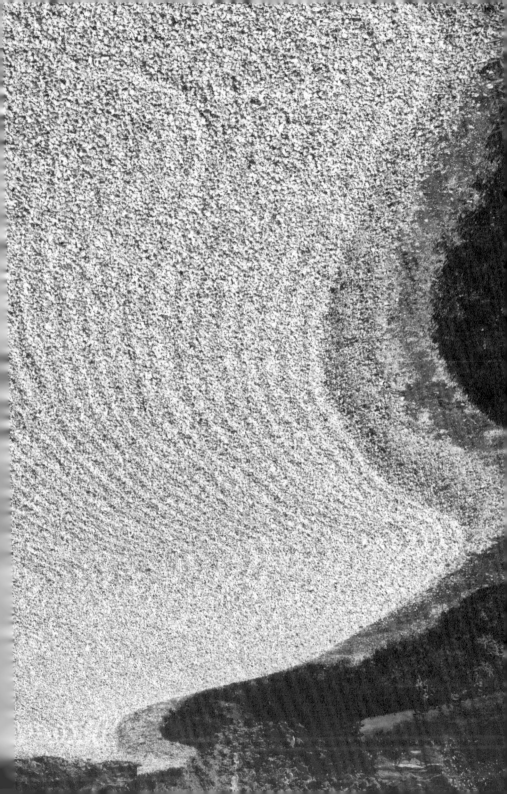

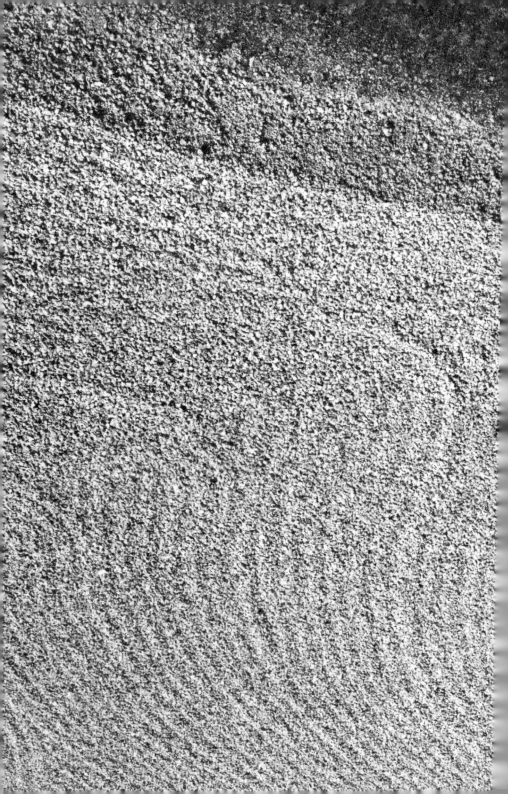

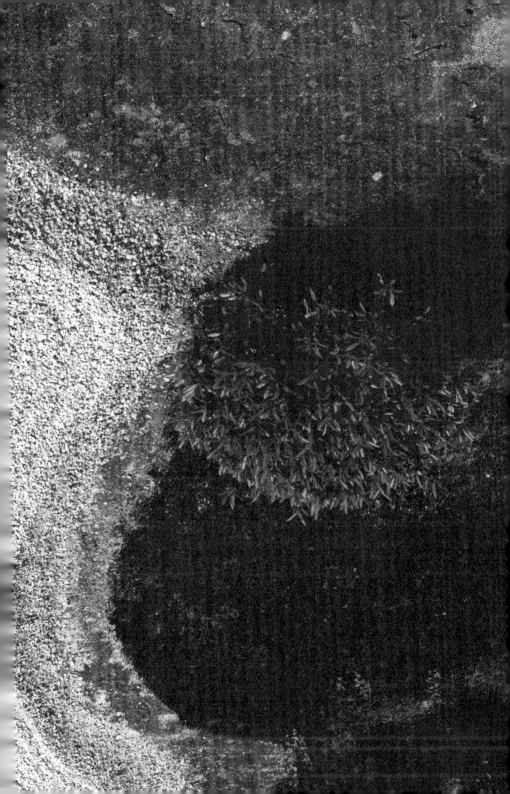

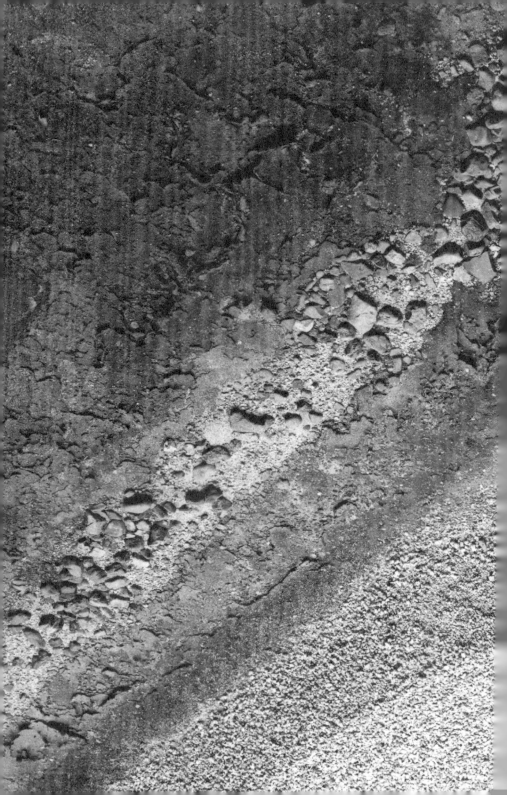

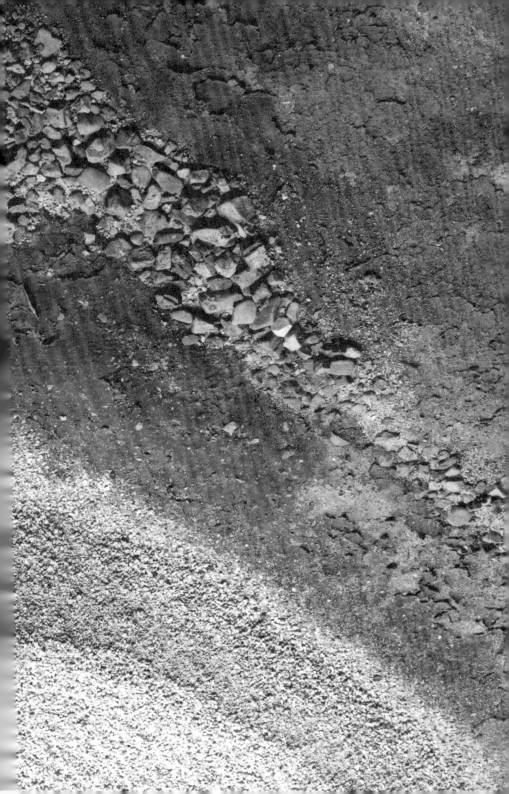

非禪 No Zen

不論是用礫石或細沙建構任何東西，這種努力之所以異常引人入勝，部分是因為帶有薛西弗斯式的荒謬。這類建材通常讓人聯想到為時短暫、無常、不穩定的特質。特意使用沙礫來創作的想法——尤其是細沙——幾乎已不言而喻：我們在企求顯然無足輕重或徒勞之事。然而，礫石與細沙是我們的基本材料，是這個行星上最豐沛、尺寸易於調整，也最易於操作的「玩藝兒」之一。但也因為這些性質，用沙礫造物之「困難」，鮮少被拿來與興建古埃及或中美洲金字塔那類偉業相提並論。需要調度巨量資材、人力和技術長才的建構行動，通常就被視為重大甚而意義深遠的事件。反觀礫石與細沙做成的東西，一眼就看得出來是怎麼做的。它們的生成沒有神秘或令人敬畏之處，其重要性或意義因此也往往鮮少有人關注，除了那些欣賞轉瞬即逝和模糊不定的人。

礫沙園的實體很脆弱，但我們如果考量到人類抗拒自然挑戰來加以維護的意

圖，以及人類性格之變化無常，仍能佐證礫沙園其實極其堅韌。[7]然而在本體

論的分類上，有些事物必定以同時既新且舊的狀態存在，如果這些園林並不屬

於這個類別，那麼拿礫石和細沙來創作不朽的歷史傳承，仍可說是非常特異的

作法。每一次重新耙整、重新造型，都使礫沙園煥然一新，然而跟重整之前相

較卻又不是真的不同。[8]如同你手中這本書如果加印，即使每次重製都用了全

新的墨水和紙張，就最根本看來——一字復一字、一圖復一圖——那仍是同一

本書。事實上，要是沒有一再翻新——重新造型、重新耙整——因為風雨、地

震、重力、苔蘚、雜草、落葉和不安分的人類，礫沙園很快就會喪失可資辨認

的特質，接著可能徹底改變、衰朽，並且消失。

因為礫沙園有前述的矛盾特質，加上它的抽象視覺構成和極度精簡——此外

它的物質特性顯然與水成對比，卻用來象徵水——所以有些人把這些特色與禪

宗思想的要義混為一談。[9]這類園林的確有許多是由禪寺管理，也位於禪寺有

如聖地般的庭院。不過，就算加了幾塊大石頭，要說礫沙園與禪宗有宗教或哲

學上的直接關聯，這種觀點仍鮮少有史實佐證。[10]事實上，「禪園」的說法在

一九三五年首次出現，出處是一本名叫《京都百園 One Hundred Kyoto Gardens》的

英文書。[11]直到第二次世界大戰後的一九五〇年代，日文文獻才首次出現礫沙

園，及其周遭環境是在表現禪意的說法，而且當時主要是用於詮釋京都龍安寺的礫沙園。[12]

就算這些礫沙園有「禪意」，也不是最初設計和建造的人放進去的。這些園林並不是玄妙的開悟或隨興自發之舉帶來的成果，也就是我們會與水墨畫、弓道、茶道等等禪宗「藝術」想在一起的事。園林設計需要用心規畫，也需要相當一段時間來建造。若說這涉及什麼「頓悟」，或說這些礫沙園意在啟迪這種頓悟，都不太可能。許多礫沙園甚至根本不是由修禪之人設計或興建的，而是出自社會最底層階級的園丁／園林設計師之手，這其中完全沒有與禪相關或「靈性」的地方。[13]

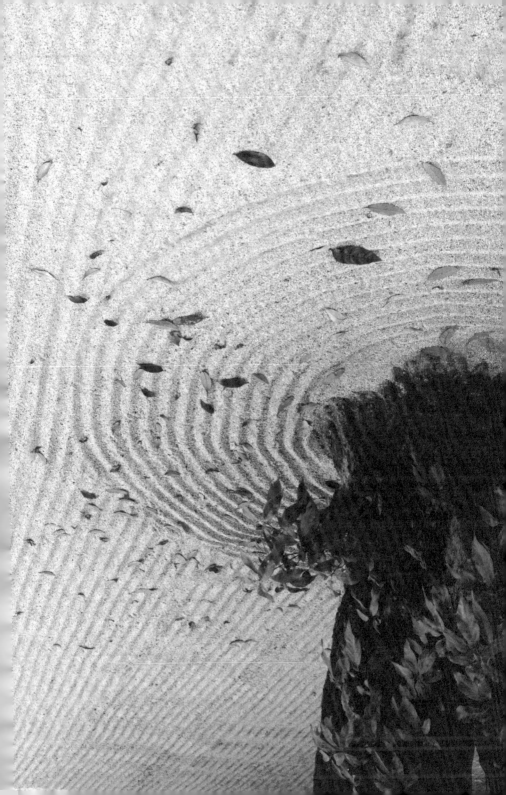

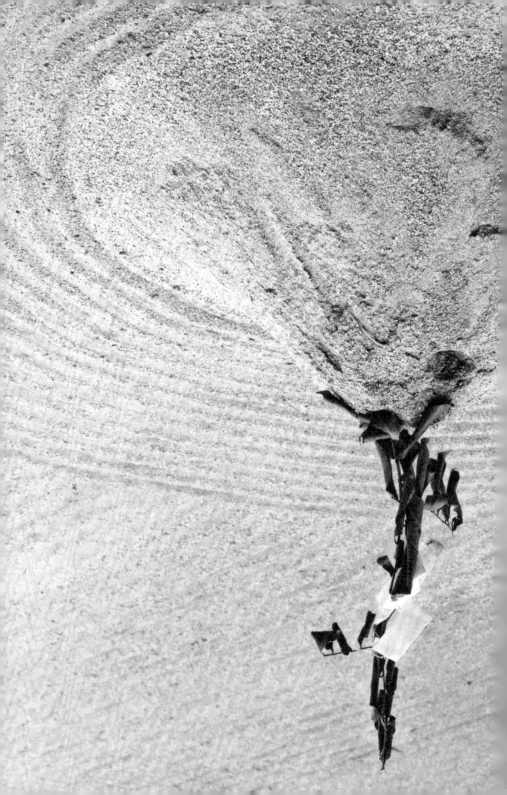

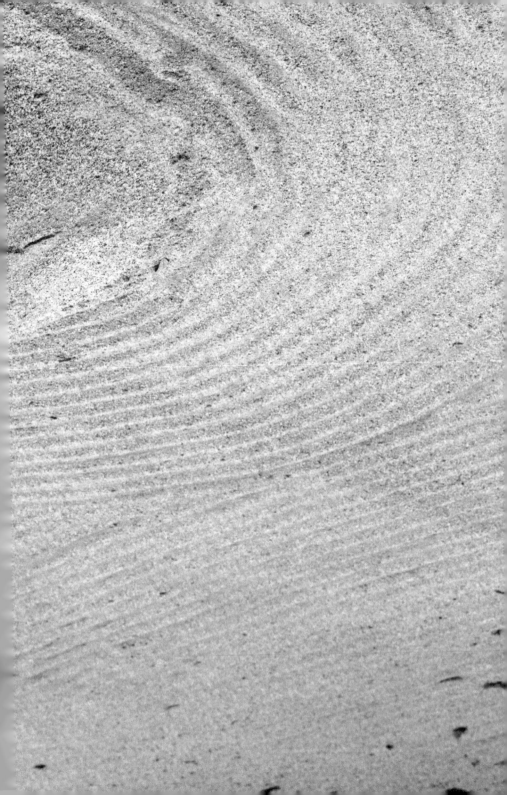

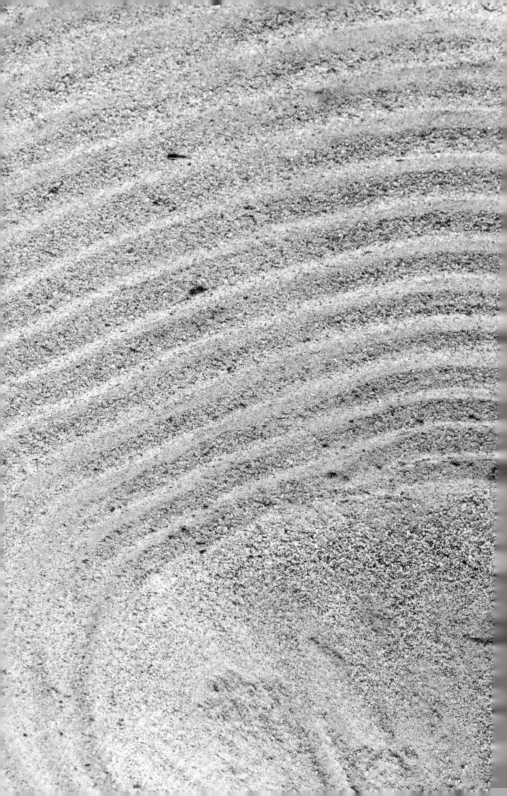

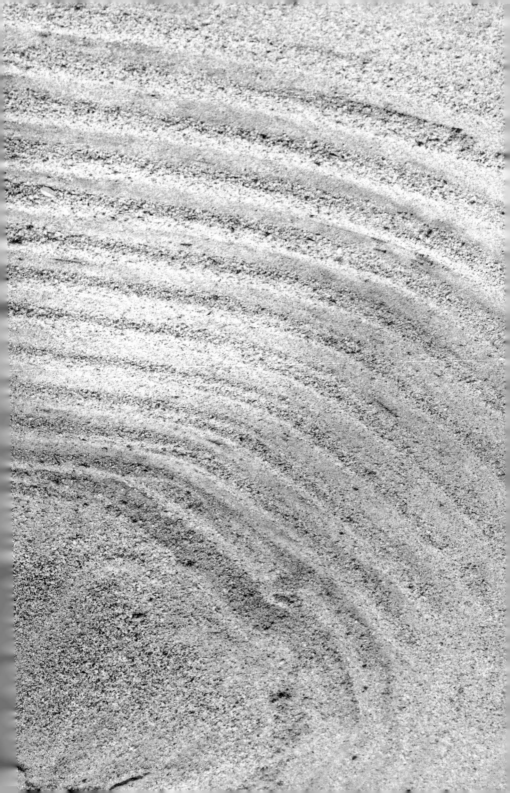

或為藝術 Possible Art

你或許會問：為什麼要大老遠去京都，不是可以根據照片，在自家後院或類似的封閉空間重現一片礫沙園嗎？有些人正是這麼做的。我記得小時候在洛杉磯去過幾家日式餐廳，店家就在戶外空間弄了幾塊耙過的沙地、在其中散放三兩岩石作為點綴。我也在時尚雜誌裡看過照片，南加州某家水療中心有類似的布置[14]。一定還有很多諸如此類的礫沙園。

假設這些仿作與京都原址一模一樣，有相同品質的維護和設計細節──恐怕不太可能──兩者在某些要點上還是有所差別。我馬上想到的就是場景、情境脈絡的差異。超市告示牆上的一枚圖釘，與藝廊牆上一枚相仿的圖釘，意義截然不同。體驗發生當下的特定情境也賦予了體驗意義。京都礫沙園所在的情境既複雜又有多重層次，而且彼此協調連貫。你身處當地時至少會被提醒六次：某種難得一見、經過縝密思考又富藝術性的事物就在附近。例如，你在前往大

仙院的大型礫石園（見八至十三頁）途中，會依序身歷以下情境：

一、京都本身：一個生活步調緩慢的城市，處處是精緻、注重細節並富含歷史意義的美景和美物。

二、寺廟周邊：包圍著寺院本體腹地的過渡地帶，聚集了商店、餐廳與其他行業，營業方向是迎合鄰近寺廟的住民或訪客、滿足他們的喜好和需求。

三、大德寺院落的主入口：一個正式隔開外在世界與寺廟立意的門關。院落裡有十幾座附屬寺廟，大仙院是其中之一。

四、蜿蜒的石板和碎石步道：從大德寺院落通往大仙院所在地。

五、大仙院建築的入口：礫石園就在裡面，入內要先脫鞋。

六、踏上深色的木頭地板，穿越幽暗的寺內空間，才能來到賞園的廊道。你

能在這裡或站或坐，觀賞外頭灑滿陽光的露天庭院。

七、或許還要加上聲音背景：鳥語啁啾，也可能是住持或一眾僧侶正在誦經，伴隨著鑼聲、鼓響以及／或是搖鈴。[15]

原址和仿作的另一個重大差別是它們生成的方式。關於園林的理論和視覺呈現，原址的創造者已經內化了相關的整套歷史與主題知識。他們的用意是做出原創的成果，同時又與時下的美學與文化母體相契合。仿作的創意和文化基礎都薄弱許多，比較像是速成的挪用，與等比例複製的艾菲爾鐵塔，或是位於拉斯維加斯旅館群前方的聖馬可廣場，沒有太大差別。仿作借用了礫沙園代表性的外觀特色，接著又注入和原作沒什麼關聯的時髦意涵。[16]

這麼說並不是暗示本書列舉的礫沙園都是場域特定藝術（site-specific）的作品，其中至少有一座在實際上是法壇。在一間社區型的小神社裡，有一座沙錐在頂端插了一截樹枝（見三十二至三十五頁），而這是用於喚引「神靈」的法器[17]，絕不是藝術創作[18]。在八至十五頁照片中，那些造型相仿的沙錐及其周遭環境絕不是。這些礫石堆象徵了潔淨，當要人來訪時，寺方會把這些礫石灑在他們

行經的路徑上，帶有儀式意義。[19] 不過，在四十二至四十三頁、四十八至四十九頁的照片中，那座高兩公尺的平頂沙錐倒有可能是藝術創作。根據一種可信的歷史考證說法[20]，這座沙錐的用意是代表火山，與富士山不無相似之處（重點在於，針對這座沙錐的所有現存解讀中，有人認為，它代表的事物不僅僅是一堆沙子本身，這與我們所理解，藝術作品表徵的不只是作品本身，是同樣的道理。）[21] 然而，這些沙錐全都有極簡的構成，又以最簡單的手法運用最簡單的媒材，看起來有如二十世紀晚期的美術館會認可的藝術創作。這些沙錐以及本書中大多數的礫沙園，在很多方面確實都給當代藝術帶來了啟發，結果竟使人莫名地反過頭來，覺得它們都太像當代藝術了。現今的當代藝術有一條主流路線，是以原始的媒材和簡約的減法式手法創作，而礫沙園是這條路線初創時的靈感來源之一。然而，歷史上最早期的礫沙園問世時，「藝術」這概念在日本其實還不存在，尤其是我們今日所理解的那種藝術。[22]

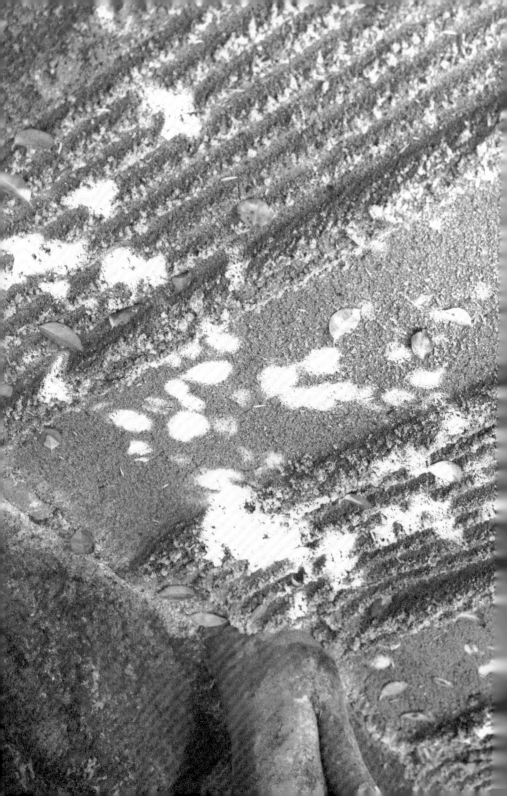

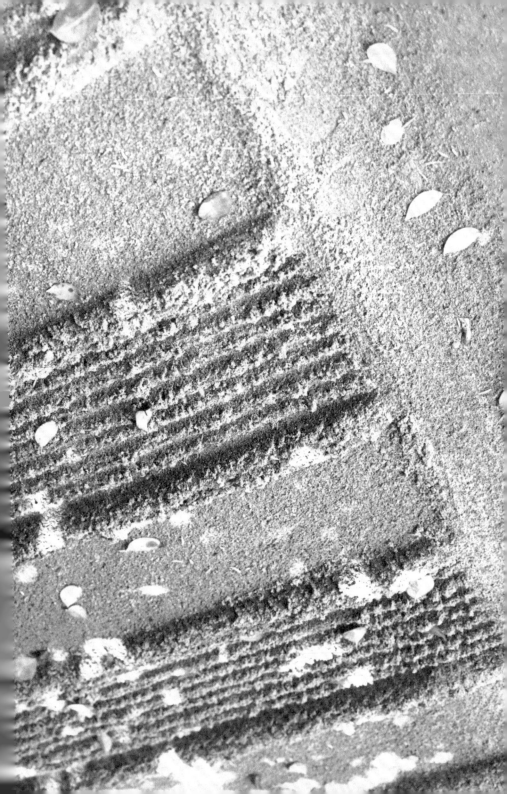

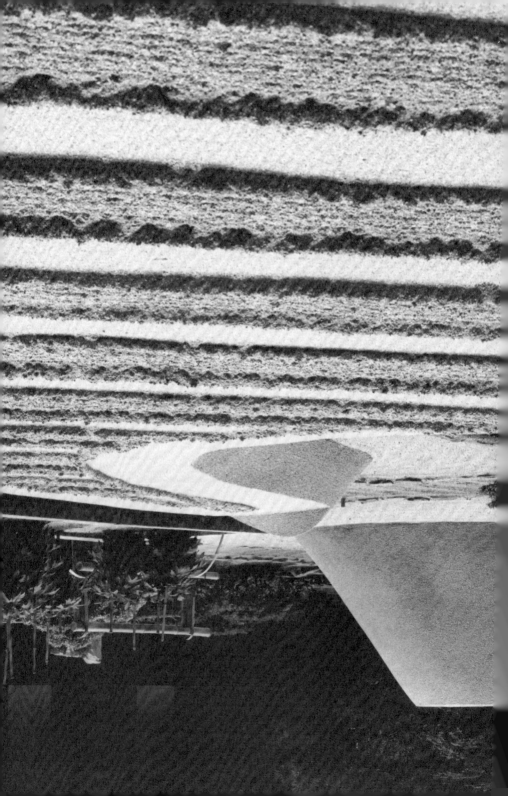

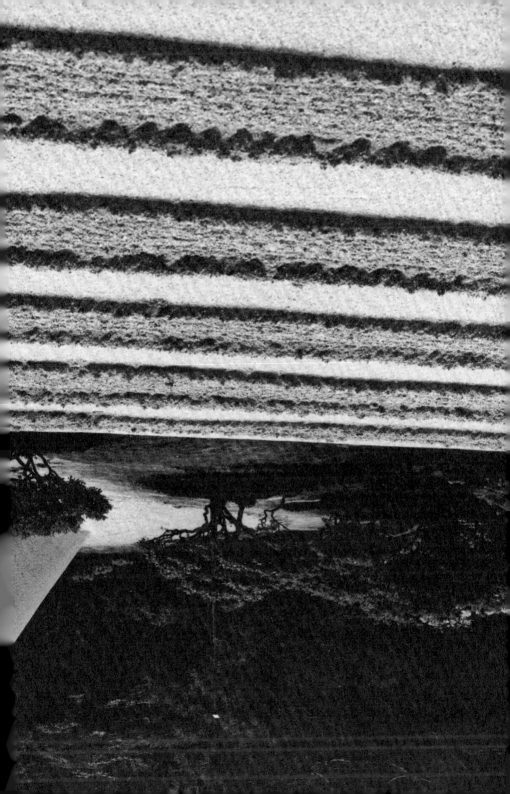

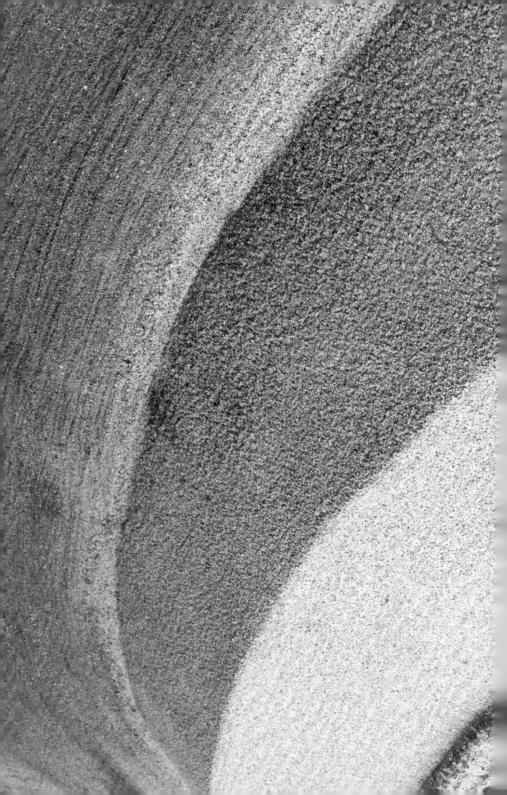

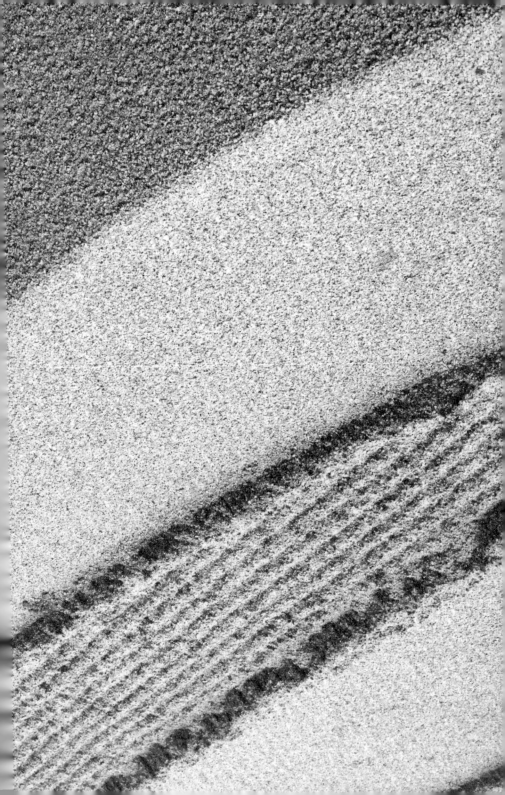

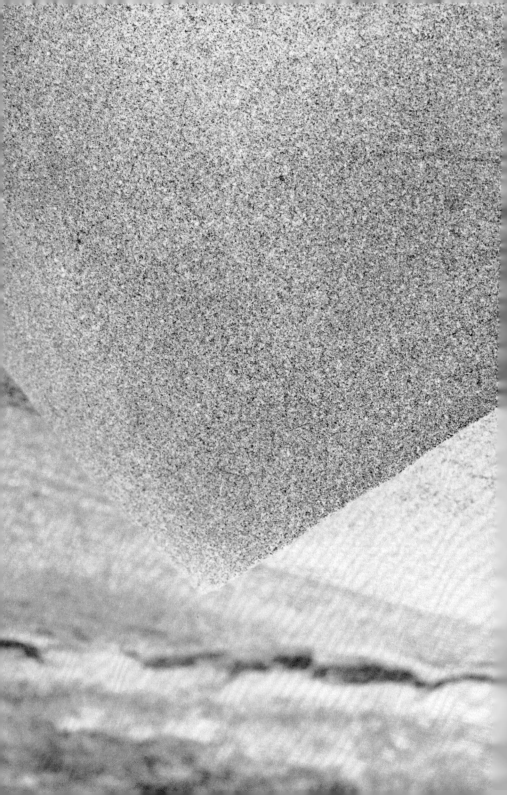

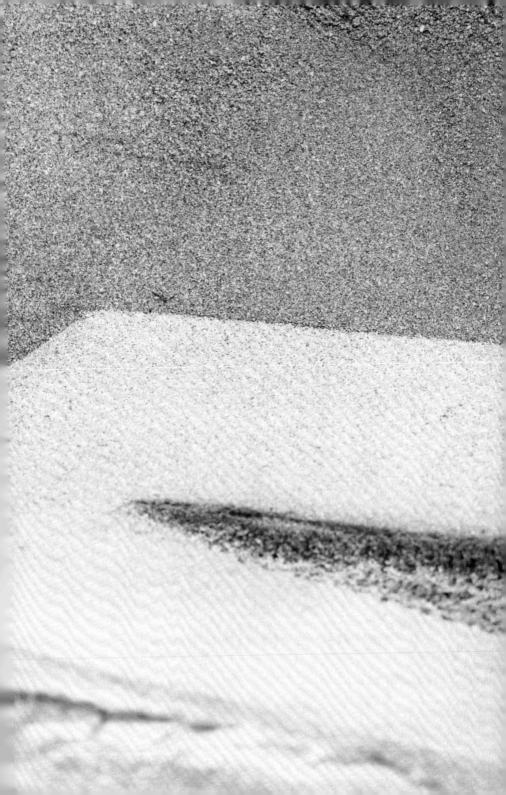

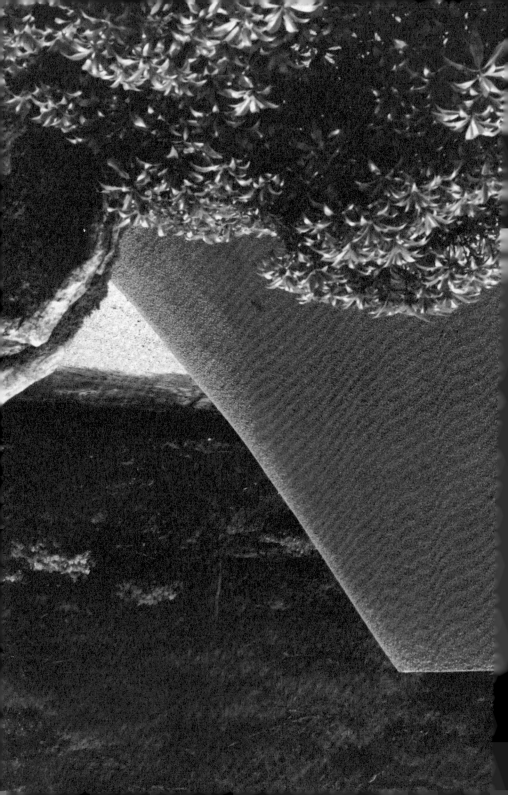

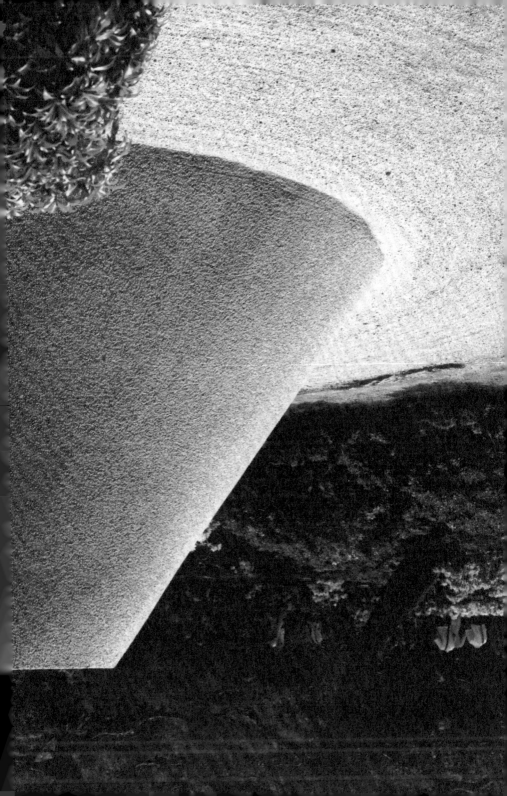

後設園林 Meta-gardens

園林的意義在於它的感官效果和美感，至少有一位深思的傳統日式園林設計師這麼認為。[23] 換句話說，園林與其解釋，不如親身體驗。在當代藝術的賞析中，不論是解釋、智識基礎、作品在藝術史脈絡中的精確位置，對於「正確」感知作品都是必不可少的，與前面那種論點恰恰相對立。[24] 套用藝術或園林領域的心向（mental set）都能體驗礫沙園，又或者，礫沙園也能透過宗教、日本歷史等等角度來檢視。不過關於礫沙園，可靠的批判性討論或可信（非修正主義式）的史料實在稀少，想要盡可能減輕智性方面的不滿足，把它單純當作園林來體驗或許是最佳方式。[25]

礫沙園顯然與主要由活物構成的園林不盡相同，但兩者仍源於類似的衝動：以一種高於自然、更滿足人譬喻心理的手法來運用散見於自然中的元素，雖然在規模上比較小而理想化。如果你偏好運用哲學術語，可以說礫沙園是一種

50

「後設園林」。「後設」在這裡的意思是「超越」；後設園林是特定園林形式在概念上精煉到極致的典範。就比較日常的層次來說，礫沙園能與冬季的活園林相對照，有如活園林「皮肉」的葉子在那時脫落，露出了最簡約的骨幹。

但不論如何加以形容，礫沙園與活園林至少在下列幾點仍有所不同：

- 礫沙園沒有選用植物的偏見與好惡。

- 礫沙園因季節而起的變化幾不可辨，因此所有和季節相關、用來印證生命的典型園林隱喻，也就是正面看待成長、死亡和重生的觀點，都不適用於礫沙園。什麼東西會生長，哪些會長得枝繁葉茂，又是如何生長？下一季要種些什麼，又如何栽種？人對這些問題充滿期望的種種遐想、沉思或不切實際的念頭，也與礫沙園無涉。

- 即使有從事礫沙園園藝的豐富經驗，從中能提取出的實用技巧也很少。

- 在礫沙園裡，沒有意圖遵循「自然的範本」、模擬某種「自然的」景觀或「推動自然」的刻意造作。

- 在礫沙園，所有非礫石或細沙的元素均屬多餘，說是「雜草」也不為過。

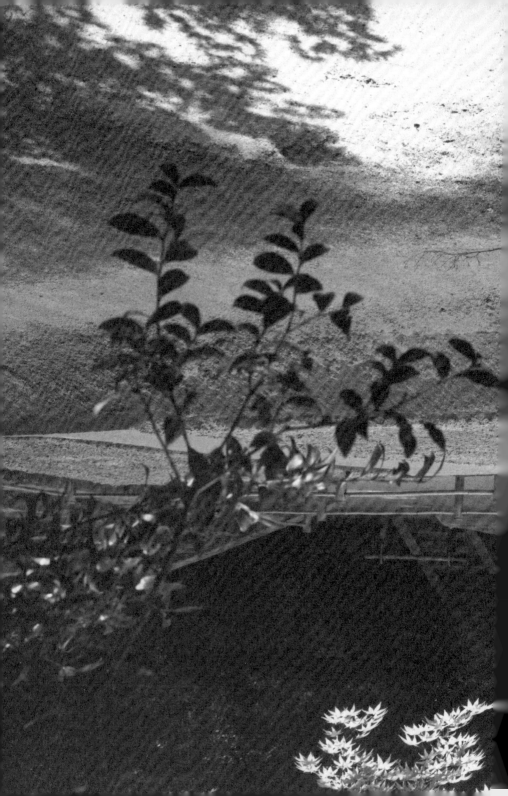

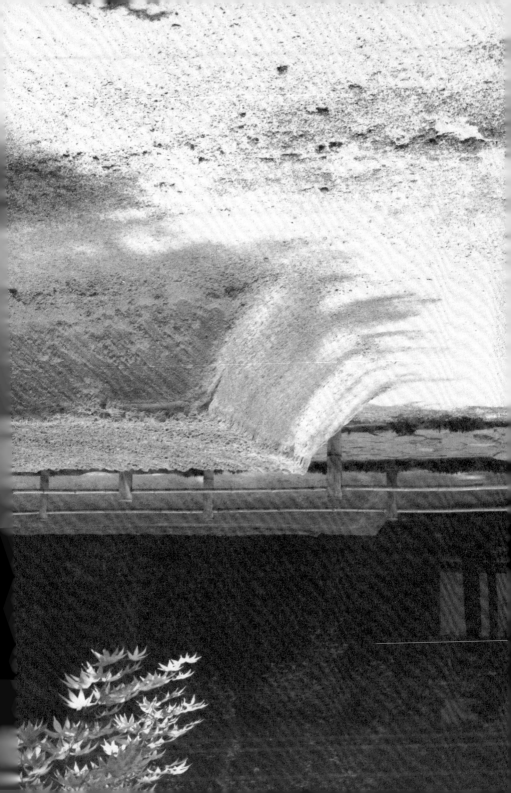

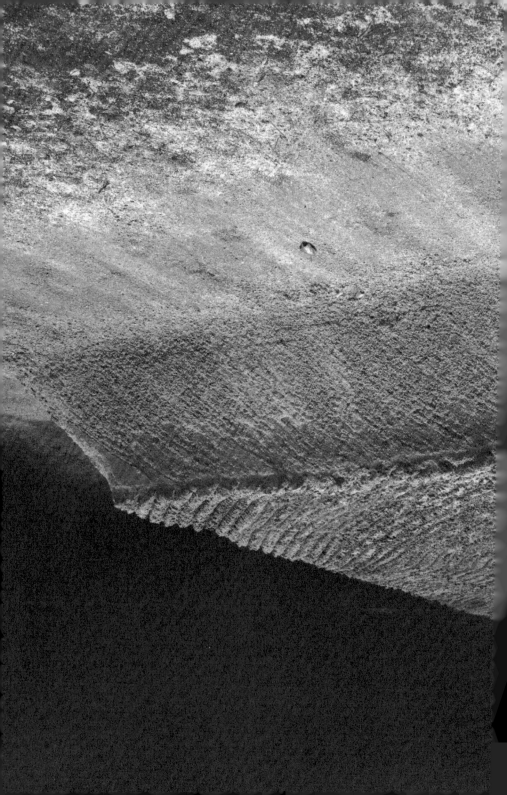

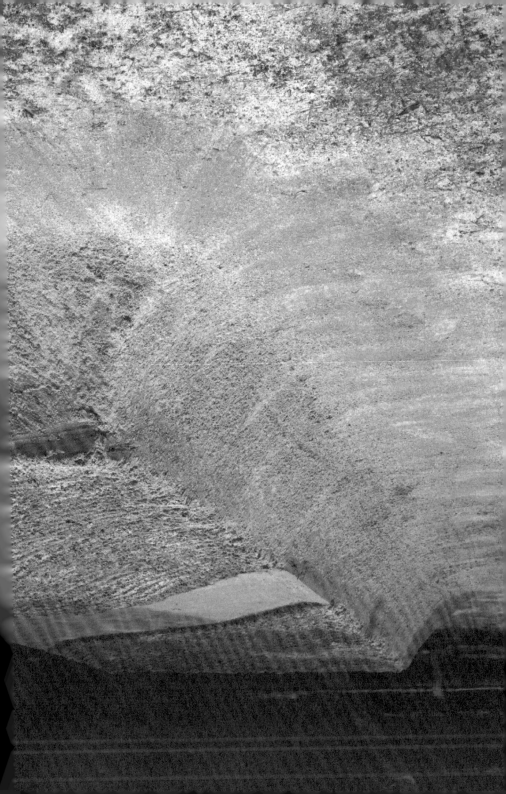

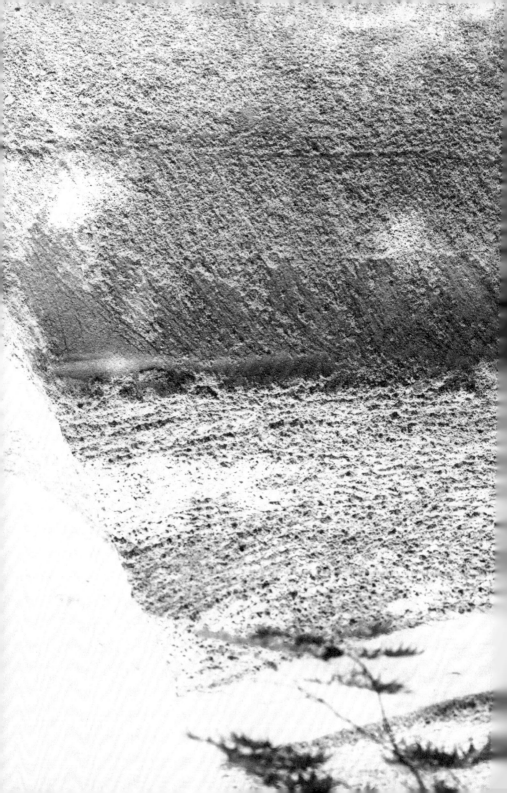

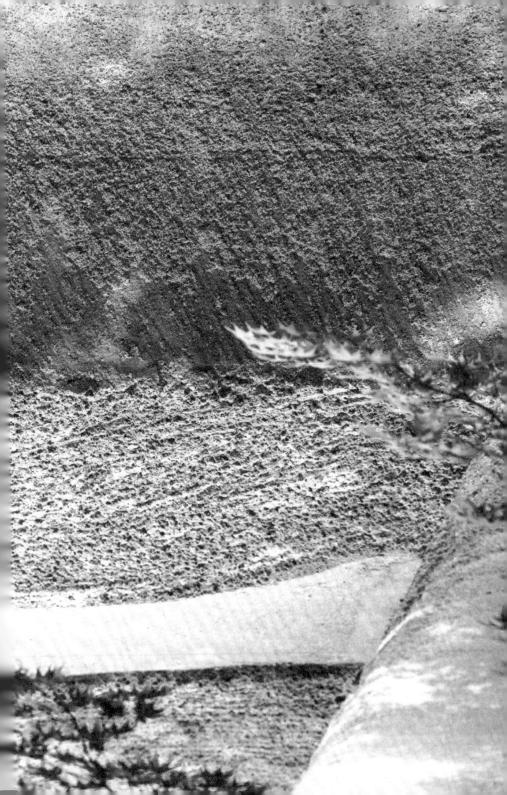

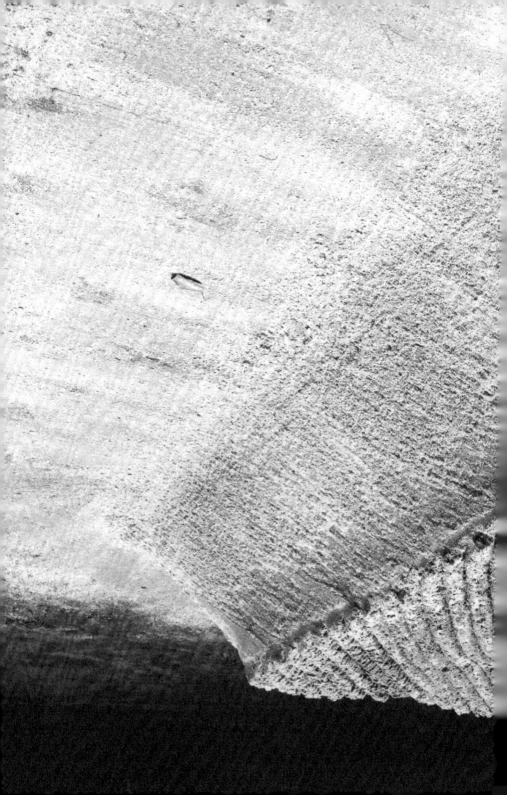

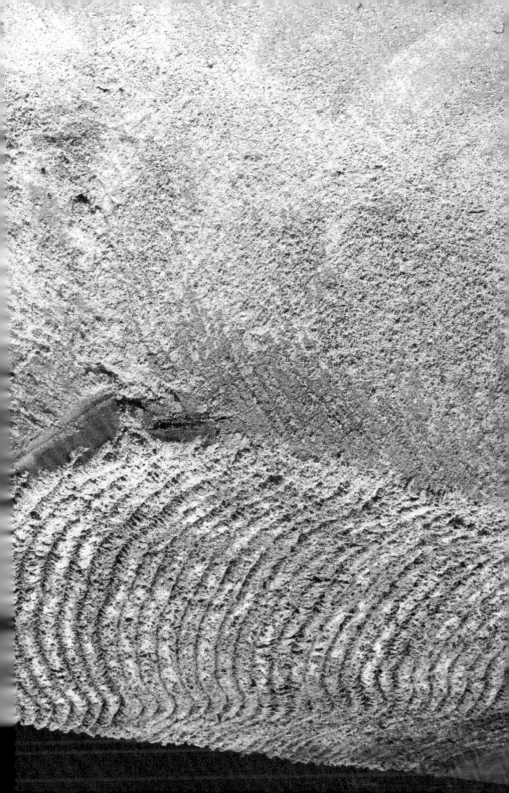

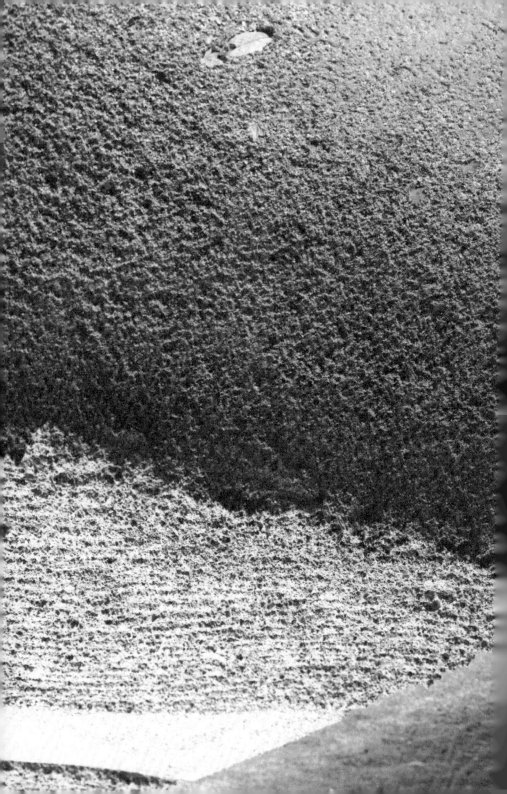

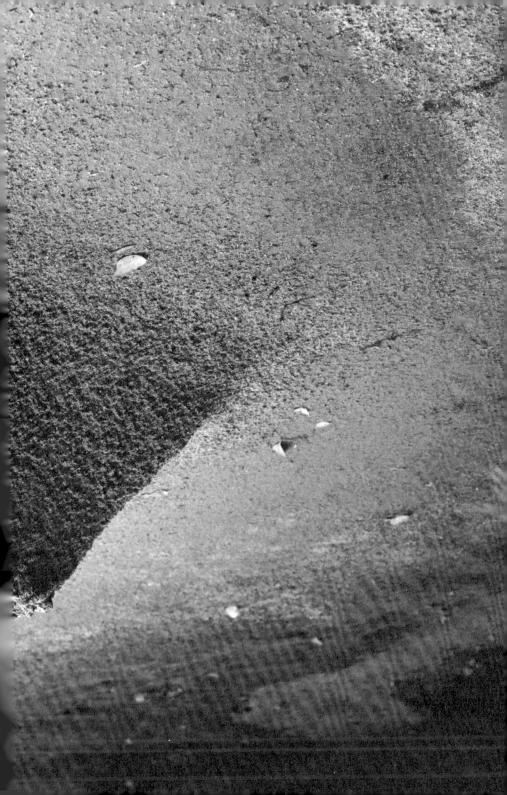

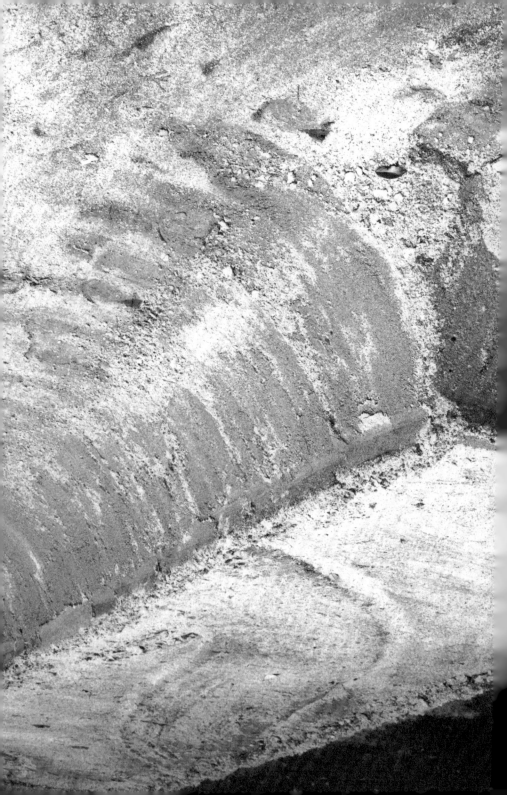

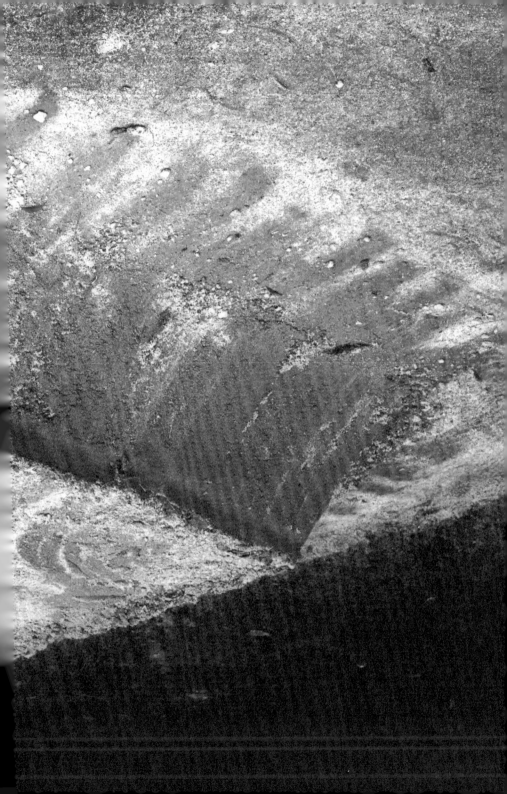

文字註釋

1. 本書拍攝的所有礫石與細沙，都源於京都東側的花崗岩山區。流經其間的主要河流白川，將大小不一的花崗岩塊帶到下游，成分有長石（白色）、石英（灰色）和雲母（黑色），最終演變成的礫石和細沙深淺不一，從米白到中灰都有，適用於園林造景的顆粒直徑從兩公釐到兩公分不等。以非科學的語言來描述，細沙和礫石之間並沒有明確的分界。就本書寫作目的而言，在兩公尺外的距離觀看，礫石可明顯看出個別顆粒，細沙則無法分辨。

2. 枯山水的字面意思是「乾燥的山與水」。在這些園林中，岩石代表島嶼、山或其他大型自然物體，而礫石與細沙代表河流、海洋這些水體，環繞著前面那些地質表徵並與之鄰接。這些園林的構成通常也會納入不開花的喬木，以及／或是有修剪維護的長青灌木。在《日式園林藝術隱含之道》（Secret Teachings in the Art of Japanese Gardens，一九八七年出版）一書中，作者大衛‧史勞

66

森（David A. Slawson）引用了譯自日本藝術史學者吉永義信的說法：「這種『枯山水』園林意在表徵水的精髓，但實際上並未使用水，而且其表徵甚至比真正用水能達到的成果來得更深刻。」

3. 本書所定義的礫沙園通常附屬於更大型的園林。然而，略過不提園林中除了礫沙園之外的其他部分，礫沙園不僅是一種修辭、辯證或詮釋手法而已。在某些園林中，明確與其他部分區隔的礫沙園已自成一種規畫手法。在本書中，使用這類手法的園林有大仙院（見第八至十三頁）、銀閣寺（第四十五至四十九頁），以及東福寺開山堂（第八十九至九十五頁）。

4. 本書將「自然」定義為世界不受人類侵擾時的活動。

5. 這些主要角和周圍的地面其實互相依存，如同陰與陽。兩者彼此連動，沒有尊卑關係。

6. 枯山水這種園林形式究竟源於何處，在歷史上並不清楚。我們知道日本自有歷史記載之初，礫石或細沙已經用於鋪設宮殿和神社的地面，不過主要是有

儀式性淨化作用的地面覆蓋物。在日本園林文獻中，「枯山水」一詞最早在十一世紀出現。起初枯山水附屬於更大的園林、占其中小塊面積，到十六世紀開始成為明確而獨立的園林形式。枯山水的靈感來源至少有部分是中國的單色水墨畫——作為這種繪畫的立體表徵——此外或許也來自盆栽和盆石，這兩者是托盤上的微型花園，主角分別是植物和石頭。

7. 在我偶爾遊賞京都園林時，曾親眼目睹過一些插曲，例如年輕女性想折服友人，於是偷偷把赤著的腳跟踩深深踩進剛掃過的細沙地。在京都名寺的入口，我也看過中學生禁不起同學出言相激，在耙整得線條分明的沙地上奔跑。這些外觀細緻的礫沙構成物，簡直就像天生具有某種特質，會引誘我們去破壞它們脆弱的秩序。

8. 就連重新耙整或造型的人究竟是誰也不重要。隨著時移事往，耙梳或重塑京都各個礫沙園的人也一再變換，導致某種公共創作性（就連敵人都曾於某日清晨在大仙院耙過一回礫石地，足證精熟的技術並非必要條件），因為沒有精確的指引或標記，所以每個耙整或重塑礫沙園的人都是根據各自的理解來重新設計。透過縮時攝影，礫沙園看起來可能有如活物般在緩緩蠕動和變形。

9. 在禪寺或武士故居的枯山水中，礫石和細沙通常被解讀為代表水，不過神社的礫沙地或銀閣寺入口處的這類裝飾性造景（見第四十至四十一頁）就不是了。

10. 偉伯・寇爾特（Wybe Kuitert）透過《日本園林藝術史的主題、場景和品味》（Themes, Scenes, and Taste in the History of Japanese Garden Art，一九八八年）做了廣博的研究，根據這部專書，不論在十八、十九世紀或二十世紀早期，都沒有任何日本園林文獻提到枯山水是禪宗哲學的表現。寺廟設置庭院的理由和武士故居相同，是為了創造一種「加強的文化氛圍」。

11. 這本書的美籍作者洛蘭，庫克（Lorraine Kuck）於一九三二年到一九三五年旅居京都，曾與鈴木大拙（一八七〇─一九六六年）為鄰，就是那位譯介禪宗、使其風靡全世界的名家。庫克提到她曾與鈴木「討論禪宗思想」。鈴木在一九三四年首次寫到日式園林造景是「禪意」的一種表現，而鈴木本人則是受到友人西田幾多郎（一八七〇─一九四五年）的影響。西田是日本哲學界泰斗。在二戰前的日本，有人開始以「日本精神」為託詞來達成種族歧視和國族主義目的，而且風氣日盛，令人憂心。面對這種情況，西田在他針對「日本精神」的討論中援引了禪宗思想為依據，以使其「普世化」。

12. 在當代世界整體文化中（含日本在內），龍安寺的枯山水無疑是最知名、形象也最鮮明的一座。這座枯山水在一四九九年問世，占地三百三十平方公尺。在一片耙整過的礫石海中坐落著十五塊岩石，後方襯以散發著濃厚 wabi-sabi 氣息的矮牆，使這片園區明顯有種古老和歷史氣息。本書沒有納入龍安寺的照片，因為這些岩石顯然是注意焦點所在，岩石與礫石交界處還有苔蘚中介（這是不是設計初衷則不得而知）。龍安寺在一九三○年代以前獲得的大眾關注很少。一九六○年代，日本藝文人士開始在筆下述及龍安寺「超凡的抽象特質」。如今龍安寺受到良好維護，是每年有超過七十萬人到訪的重要觀光景點。可惜巴士成車載來的嘈雜觀光客也使得賞園體驗大打折扣。

13. 許多園林設計師和築園工人是名下沒有地產的社會邊緣人，只能做「不潔」的工作，諸如處理死者遺體、鋪路、與泥土為伍。

14. 明確地說就是埃斯孔迪多（Escondido，近聖地牙哥）的金門水療中心（Golden Door Spa）。那裡有幾片小型沙園，還有一片占地約一百五十平方公尺、常登上平面媒體的大沙園，是它聲稱仿效的對象──龍安寺礫沙園的一半大小。

15. 這座礫沙園從而有如珠寶般，鑲嵌在大仙院的正中心。

16. 從前金門水療中心（見註14）偶爾會開辦為時一週的耙沙課程，作為一種鎮靜、冥想式的活動。耙梳細沙或礫石確實能引人放鬆或沉思，然而京都的禪寺並沒有把這視為特殊活動。不論掃廁所、挖水溝、撿垃圾，或是耙沙，每一種「作務」（雜務）對禪宗來說都是很好的修行契機。耙沙在日本以外的地方常被渲染上一層浪漫情調，彷彿帶有「靈性」的弦外之音，在京都卻不然。

17. 神道教將神祇／神靈附居的地方通稱為「依代」（yori shiro），例如那座插著樹枝的沙錐。沙錐頂上的樹枝用途有如天線，用於招引神靈。我們的推測是，花費心力耙整細沙、堆沙錐、又在上面插樹枝的人，相信他們已經明示它的用意何在，也相信它會發揮預期功效。

18. 有些藝術家，如約翰・凱吉（John Cage），把藝術定義為任何使人產生美感體驗的事物。本書篇幅甚短，為達成討論目的，我們在此將這個定義按下不表，因為它涵蓋的範圍太廣，使得任何對藝術的進一步定義都失去實質意義。

71

19. 這種象徵潔淨的礫石，或許一度有過純淨狀態所具備的法力，如同神社的礫石和細沙。本書為撰寫進行研究時，曾由葛瑞琴‧密特瓦（Gretchen Mittwer）訪問考古暨園林史學家仲隆裕，而根據仲隆裕的說法，這些礫石和細沙帶有的白色才是真正的淨化媒介。因此，舉例來說，位於日本餐廳外的鹽錐是因其潔白而發揮了淨化入口的功效。不過，日本人過去使用海砂、鹽和海水的方式，暗示了這些物質與海洋的連結是它們發揮淨化法力的關鍵（這裡是根據兩部日本正史所述，分別是成書於西元七一二年的《古事記》和西元七二〇年的《日本書紀》）。更令人困惑的是，在其他更古老且與日本有連結的文化中，細沙也是淨化的媒介，例如中國古代祆教徒就在他們複雜的淨化儀式中用到了沙。

20. 根據米契爾‧布林（Mitchell Bring）和潔斯‧魏安伯（Jesse Wayembergh）合著的《日式園林：設計與意義》（Japanese Gardens: Design and Meaning，一九八一年出版）（見編註一），這座沙錐（見編註二）在江戶時代（一六〇三至一八六七年）被加入銀閣寺的細沙園，而在當時，富士山的錐狀造型在日式藝術表徵裡是很普遍的圖樣。根據庫克的《日式園林世界：從中式根源到現代景觀藝術》（The World of the Japanese Garden: From Chinese Origins to Modern Landscape Art，一九六八年出版），這座沙錐原本可能只是一堆額外的沙材，用於重鋪通道以迎接來訪的

要人，就像在大仙院（見第八至十三頁）或妙心寺的大方丈庭園（見第十四至十五頁），後來才演變為有美學意涵的物件。又或者如同其他人的詮釋，這座沙錐可能是反射月光用的小丘或高台。

21. 這種解讀隱含著一種有意識的認同：不只是把這座沙錐當作沙錐，而是視為另一種東西。經常有人援引馬塞爾‧杜象（Marcel Duchamp）那件名叫《噴泉》（Fountain）的作品為例，也是出於同樣的道理，那原本該是一座現成的白瓷小便斗，但我們認為杜象推出這件作品是在對什麼叫藝術、什麼又不算藝術做評論，而不只是把它當成普通的小便斗。當然了，《噴泉》只有放在溯及它最初展出時代的西方藝術史脈絡下檢視，才有這種意義。

22. 日本在一八○○年代中期向西方開放，同時也引進了西方藝術觀。每當歷史邁入新時期，人都會從早先時代的產物中裡看見新的東西，彷彿新的感知特徵會自行顯露一般。雖然如此，當初置入這些園林的所有隱喻和指涉，我們已經看不出來了。諸如中國水墨畫（見註6）、礫石或細沙是在代表水（見註2）等等，是我們現今可得的少數史據參考，然而在今天，這些參考資料過於有限、感情用事，又已經了無新意了，無法作為充實我們品賞體驗的依據。

23. 這裡是根據史勞森的看法，他是庭園設計師與講師，曾拜在一位京都園林師傅門下修業兩年。他設計過十座公共日式庭園和二十座私人日式庭園，並撰寫了註2那本充滿洞見的書。

24. 想想這件事就知道了：當代幾乎每一間美術館的目錄都為展品提供評析背景介紹，包括藝術家過往生涯的種種細節在內（辦過哪些展覽、作品收藏者的住處和姓名、專著書目、探討藝術家作品的文章書籍等等）。觀眾在面對一件新作品之前，基本上必定會先獲悉既有的標準看法。

25. 礫沙園其實橫跨在介於藝術和園藝之間、一片不存在的領域：它沒有藝術那麼掉書袋，但又比一般與園藝相關的事物更富智識性。

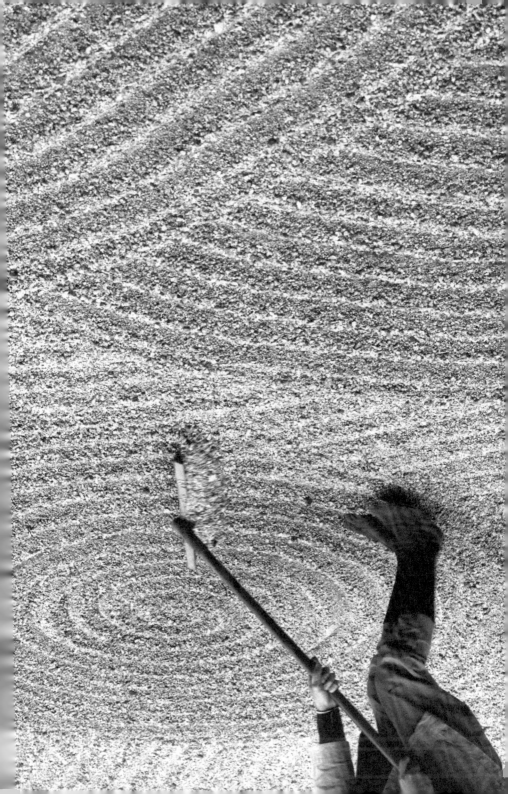

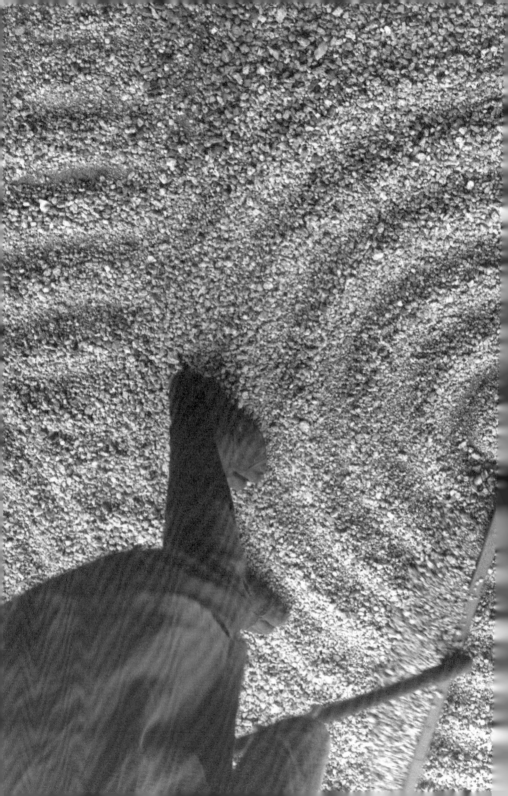

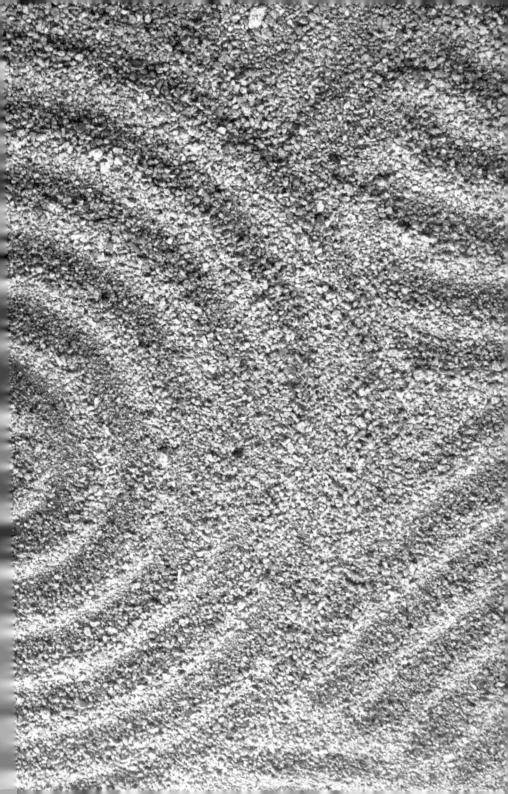

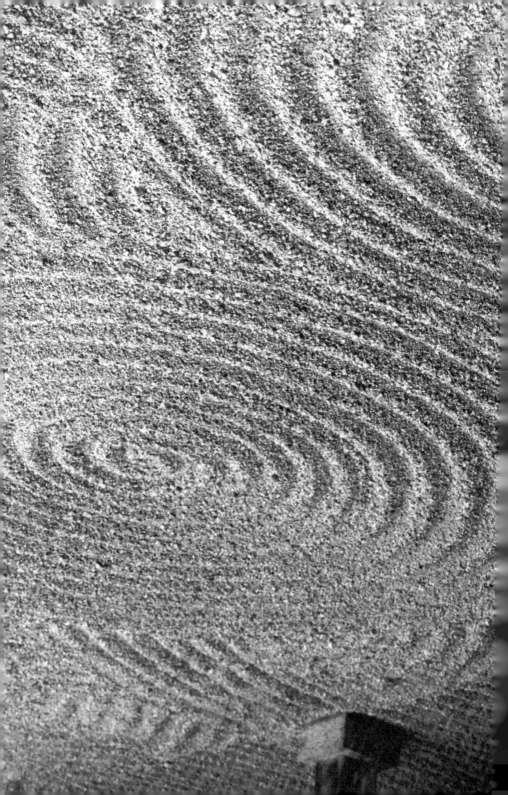

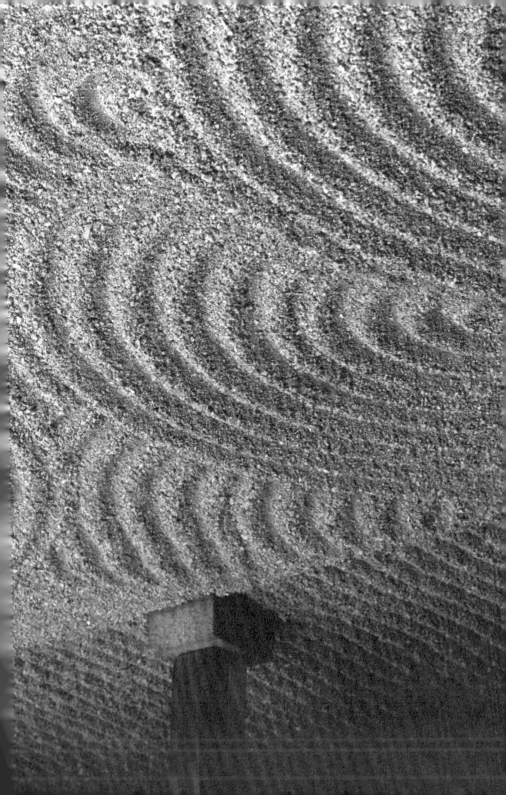

照片說明

二—三頁：大德寺附屬興臨院前的一座小礫沙園。

四—五頁：攝於詩仙堂，日本最早的私設園林之一（一六四一年由一名退休武士興建，但現在是禪宗曹洞宗名下地產），每天都會有人拿掃把掃過這些細沙、留下細微的紋路。根據多位園林管理人表示，大多數礫沙園「只在它們有需要的時候」才會耙掃或重新造型。基本上這代表在豪雨、強風或諸如此類的天氣過後，當礫石或細沙開始明顯凌亂的時候。

八—十三頁：大仙院住持向作者示範如何正確使用沉重的鐵耙。請注意，他為了耙整那片園地特別穿上草鞋（踩在上面能感到腳底的礫石粒粒分明）。也請注意那兩座儀式用的沙堆，都堆成自然成形的休止角；等新住持或天皇這類要人光臨時，寺方會拿這些沙鋪成供他們行走的通道。

84

十四─十五頁：妙心寺方丈（住持大廳）的兩堆礫石。這些礫石堆的用途與大仙院相同（見上則說明）。整片中庭照理該鋪滿白色礫石，不過上回鋪整地面已經是很久以前了，可以看到小株植物和小片土壤裸露出來。這座庭院在半荒廢狀態下有種美感，讓訪客覺得這種有失勤懇的維護可能是刻意而為。

十八─二十一頁：大德寺附屬的瑞峯院把大小不一的粗糙礫石耙出深刻的溝痕，用意是表現一種激流感，在二戰以前從未有過這種高度表現主義式的手法。這座庭園在一九六一年由重森三玲（一八九六─一九七五年）闢建。重森可謂復興傳統日式文化的首要人物，設計超過百座庭園，並撰寫了一部日式園林史全書和一部日式茶道全書。他也曾針對茶道形式做過創新試驗，時下的前衛花道風格有很多理論都出自他的構想。

二十二─二十七頁：維護得無懈可擊的曼殊院，風乾的苔蘚和泥漿與細心耙整的礫石堆相接。如同許多枯山水（見註2），我們只能在沿著園子一側展開的迴廊上觀賞它。

三十一─三十五頁：鄰近曼殊院的一間小神社前的細沙園。請注意那座插著樹

枝的沙錐（以及樹枝上的宣紙），它的用途是召喚神靈的「天線」。

四十一—四十一頁：位於銀閣寺入口的裝飾性沙地，這是現任住持的發想之一。

這片沙地經常有人耙整，造型也屢屢變更。

四十二—四十三頁：銀閣寺主要的細沙園，於十八世紀闢建。前景中的沙臺叫做「銀沙灘」（見編註三），遠處的沙錐應該是代表某座神聖的火山（日本各地都有被視為聖山的火山），或是反射月光的平台，又或者這不過是造型美觀的沙堆罷了。

四十四—四十七頁：銀閣寺「銀沙灘」細部。這些細沙先被堆高，原地夯實後再做耙整。

四十八—四十九頁：那座兩公尺高的沙錐的近照，每天都有人用木板為它重新造型。觀察舊時素描和照片可知，這座沙錐的大小和形狀隨時間不斷改變（尺寸越變越大）。

五十二—六十一頁：淨土宗佛寺法然院的兩座白沙壇之一。這座寺廟從別處遷到現址重建，最初有五座沙壇。現存的兩座沙壇自一六〇八年以來沒有太大改變。寺方用木板和耙子重整沙壇造型，在頂部做出通常與水相關的圖樣，過程約需兩小時，由耙畫的人自行決定怎麼畫。

六十二—六十五頁：法然院的另一座白沙壇。寺方會在上面反覆灑水，這兩座沙壇從未被剷除。照片中開始風乾的沙壇很快會被再度打濕，滑落的細沙會被拍回沙壇主體。

七十五—八十一頁：位於東福寺方丈（住持大廳）南側的大礫沙園，是一九三九年由重森三玲設計的四座礫沙園之一。

八十二—八十三頁：東福寺方丈（住持大廳）南側大礫沙園的細部。

八十九—九十五頁：這片罕見的棋盤紋沙園位於東福寺開山堂。有人認為這個設計是在象徵抽象化的水平和垂直漣漪，另有人認為這可能是在象徵稻田。

註釋

一、見書名翻譯為 Japanese Gardens:Design and Means。

二、依作者書翻譯為「古自白」。

三、見書名 Silver Sea。

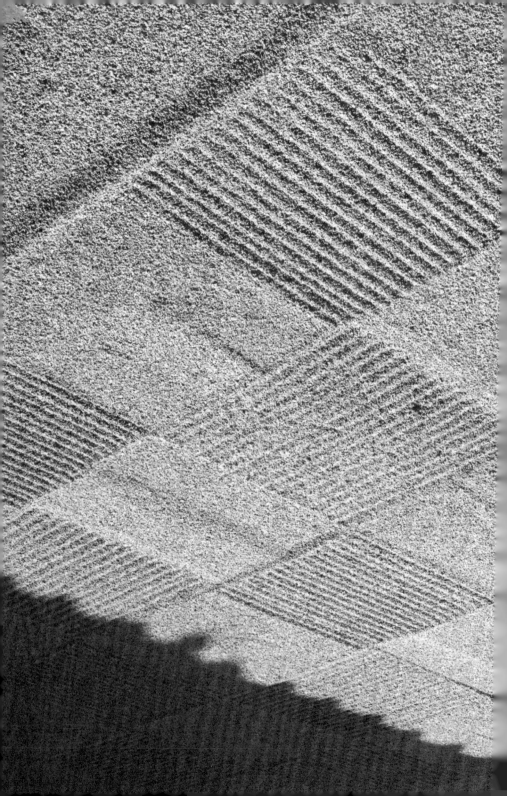

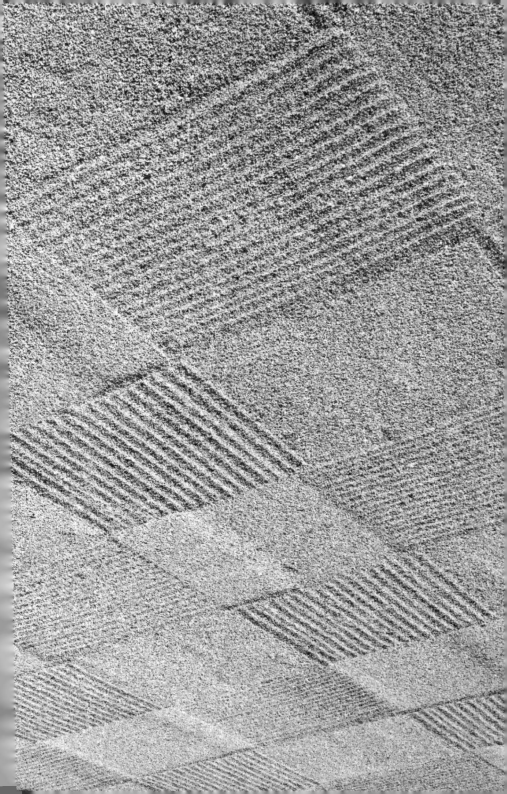

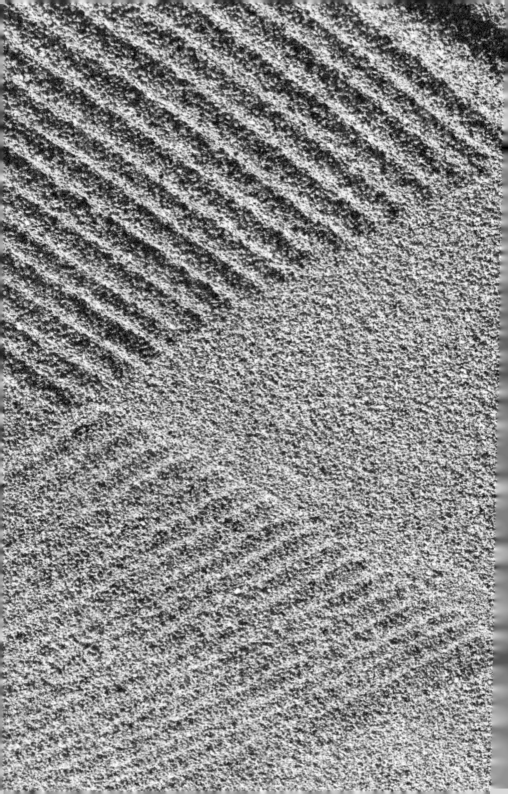

礫石與沙
日本枯山水庭園的見微知著
Gardens of Gravel and Sand

作　者　李歐納・科仁 Leonard Koren

翻　譯　林凱雄

印　刷　崎威彩藝

內頁排版　菩薩蠻數位文化有限公司

封面設計　王春子

編輯協力　郭正偉

責任編輯　徐林均

主　編　胡佳君

總編輯　周易正

版權所有　翻印必究

2021 年 7 月初版一刷

ISBN　978-986-06531-1-3

定　價　300 元

出 版 者　行人文化實驗室／行人股份有限公司

發 行 人　廖美立

地　址　10074 臺北市中正區南昌路一段 49 號 2 樓

電　話　+886-2-3765-2655

傳　真　+886-2-3765-2660

網　址　http://flaneur.tw

總 經 銷　大和書報圖書股份有限公司

電　話　+886-2-8990-2588

Gardens of Gravel and Sand
The original English version of this book is © copyright 2000 by Leonard Koren.

礫石與沙製作委員會，邀請您一同遊園。

國家圖書館出版品預行編目（CIP）資料

礫石與沙：日本枯山水庭園的見微知著 /
李歐納.科仁（Leonard Koren）著；林凱雄譯.
-- 初版.-- 臺北市：行人文化實驗室, 2021.07
96面；14.8 X 21公分
譯自：Garden of gravel and sand.

ISBN 978-986-06531-1-3（平裝）

1.庭園設計 2.景觀藝術 3.日本

929.931　　　　　　　　　　　110008169